猜猜謎

學成語 **2**

增強語文能力
的益智遊戲書

>> 漫畫版成語猜謎大挑戰

公雞下
蛋！

作者☆**史遷**

輕鬆學成語，快樂增進語文力

　　成語是中國文化中一個非常特殊且優美的語言形式。它是先民語言的智慧，經過一再使用和提煉而形成一種長期慣用、形式簡潔，意思精闢的定型片語或短句。成語僅用短短的幾個字，就能夠完整表達抽象的情感和複雜的概念。適時適量地使用活潑生動的成語，還可以使原本平淡無奇的內容變得更有味道、更具內涵。

　　但是，成語有的來自歷史典故、有的是慣用語，指涉的涵義較為深刻、且有其特定的用法，小朋友們不太容易理解這些成語的意思，不僅不容易記憶，而且經常誤用而鬧

笑話。因此，我們精心選編四十三則常用的成語謎語，希望透過猜謎這樣有趣的活動，可以使小朋友們輕輕鬆鬆地理解一些常用成語，並可以正確地運用。全書最後更設計一份成語練習題，讓小朋友能夠反復練習，靈活運用。

本書謎題以簡潔通俗的語言，涵蓋了謎底的內容，使小朋友們能很快地聯想到謎底。「知識寶庫」則詳細介紹成語的含義、成語故事以及相關的常識，讓孩子能夠透過對成語相關知識的了解，加強記憶，並學會運用成語。最後還有造句範例，讓孩子學習正確的用法。

透過這本謎語書，希望小朋友能在謎語中遊戲，在遊戲中學習，在學習中增長知識。

>>> 目錄 <<<

只要了解題目的意思，就可以順着邏輯，找出和題目相配合的成語或四字慣用語，順利猜出答案了！

夏天發抖

大熱天的，發甚麼抖？

吼！
吼！

◎有點難嗎？沒關係，給你一點小提示，
　答案就在底下這五個詞語之中喔！

豔陽高照、心如止水、不寒而慄、樂極生悲、四季如春

不寒而慄

★為甚麼

「慄」是顫抖、發抖的意思。「不寒而慄」的意思就是人因為恐懼而發抖。形容一件事讓人十分害怕。

★知識寶庫

在漢武帝的時候有一個名叫義縱的殘酷官吏，他在鎮壓動亂時不僅逮捕兩百多人，連到監獄探望犯人的親友也一起逮捕，於是一下子殺了四百多人。此後，人們一聽到義縱的名字都會忍不住顫抖。

★造句範例

電影中怪物吃人的鏡頭，讓人不寒而慄。

順理成章道理多　第 **02** 題

只要了解題目的意思，就可以順着邏輯，找出和題目相配合的成語或四字慣用語，順利猜出答案了！

夏日買爐，

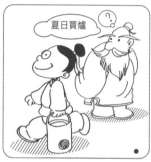

冬日買扇

◎有點難嗎？沒關係，給你一點小提示，
　答案就在底下這五個詞語之中喔！

四季如春、不合時宜、多多益善、冬暖夏涼、背道而馳

不合時宜

★為甚麼

時宜，指社會的潮流或風尚。「不合時宜」就是不符合當時社會潮流或社會風尚。

★知識寶庫

宋代文人蘇軾在朝中因意見與當權者不合，而屢遭貶謫，所以他自嘲自己是滿肚子的「不合時宜」。

★造句範例

她在大熱天穿着長衣長褲，這不合時宜的裝束引起了大家的注意。

順理成章道理多　第**03**題

只要了解題目的意思，就可以順着邏輯，找出和題目相配合的
成語或四字慣用語，順利猜出答案了！

雷雨之前

◎有點難嗎？沒關係，給你一點小提示，
　答案就在底下這五個詞語之中喔！

電光火石、風起雲湧、腥風血雨、冷若冰霜、櫛風沐雨

風起雲湧

★為甚麼

雷雨之前往往狂風大作，烏雲密布。

★知識寶庫

形容聲勢盛大或發展快速。

★造句範例

二十一世紀，科技革命風起雲湧，為我們的生活帶來了翻天覆地的變化。

03

只要了解題目的意思，就可以順着邏輯，找出和題目相配合的成語或四字慣用語，順利猜出答案了！

啞巴吵架

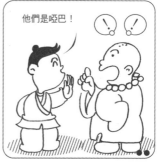

◎有點難嗎？沒關係，給你一點小提示，
　答案就在底下這五個詞語之中喔！

有口難言、口若懸河、信口開合、沉默是金、百口莫辯

有口難言

★為甚麼

啞巴有嘴巴卻不能說話。

★知識寶庫

「言」就是說的意思。「有口難言」就是
雖然有嘴，但話難以說出口。指有話不便
說或不敢說。

★造句範例

小明不小心把作業本弄丟了，老師卻認為
他是故意偷懶，這真讓小明有口難言。

04

只要了解題目的意思，就可以順着邏輯，找出和題目相配合的
成語或四字慣用語，順利猜出答案了！

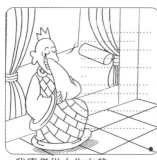

我唐僧從小失去爹
娘，孤苦伶仃……

說盡心中無限事

師父，請你不要
再唸緊箍咒了！

◎有點難嗎？沒關係，給你一點小提示，

答案就在底下這五個詞語之中喔！

暢所欲言、苦不堪言、一言難盡、雄辯滔滔、滔滔不絕

暢所欲言

★為甚麼
「暢」是盡情、痛快。「暢所欲言」就是暢快地把要說的話都說出來。

★知識寶庫
「說盡心中無限事」出自唐代詩人白居易的長詩〈琵琶行〉。是說一位彈琵琶的女子，藉琵琶來抒發自己心中的無限情感。

★造句範例
討論會上大家暢所欲言，提出很多保護環境的好建議。

05

順理成章道理多　第 **06** 題

只要了解題目的意思，就可以順着邏輯，找出和題目相配合的
成語或四字慣用語，順利猜出答案了！

誇口

我的手能接住暗器！

我的嘴能吞一頭烤豬！

◎有點難嗎？沒關係，給你一點小提示，
　答案就在底下這五個詞語之中喔！

言過其實、名實相符、口若懸河、一言難盡、百口莫辯

言過其實

★為甚麼

「實」就是實際。「言過其實」原指言語浮誇,超過實際才能。後來也指話說得過分,超過了實際情況。

★知識寶庫

《三國志·蜀書·馬良傳》:「馬謖言過其實,不可大用。」就是說馬謖的為人言辭浮誇,超過自己的實際才能,不可以重用。

★造句範例

他只是略通詩書,說他無所不知未免言過其實。

只要了解題目的意思，就可以順著邏輯，找出和題目相配合的成語或四字慣用語，順利猜出答案了！

一個巴掌拍不響

◎有點難嗎？沒關係，給你一點小提示，
答案就在底下這五個詞語之中喔！

隻手遮天、一柱擎天、孤掌難鳴、拍案叫絕、上下其手

孤掌難鳴

★為甚麼

「鳴」是發出聲響。「孤掌難鳴」比喻一個人的力量薄弱，難以成事。只有積聚眾人的力量，才能把事情做好。

★知識寶庫

這個成語來自古時候一位名叫韓非的學者。他說：一隻手掌如果沒有拍擊物的話，單獨在空中揮得再快也沒有聲音。

★造句範例

他們都不贊同去郊遊，我一個人孤掌難鳴，只好作罷。

只要了解題目的意思，就可以順著邏輯，找出和題目相配合的成語或四字慣用語，順利猜出答案了！

刀出鞘，弓上弦

◎有點難嗎？沒關係，給你一點小提示，

　答案就在底下這五個詞語之中喔！

劍及履及、刻舟求劍、劍拔弩張、刀光劍影、百發百中

劍拔弩張

★為甚麼

「鞘」，就是裝刀劍的套子。刀出了鞘，當然是拔劍。「弩」，是古代的弓。

★知識寶庫

這個成語原本用來形容書法筆力雄健。後來多用以比喻對立的雙方一觸即發的緊張態勢。

★造句範例

一對好朋友因為一點小事竟鬧到劍拔弩張的地步，真是太不值得了。

08

只要了解題目的意思，就可以順着邏輯，找出和題目相配合的成語或四字慣用語，順利猜出答案了！

仁兄，別來無恙？

唉，生活亂如麻！

快刀斬亂麻

需要幫忙嗎？
看我快刀斬亂麻！

啊！

◎有點難嗎？沒關係，給你一點小提示，
　答案就在底下這五個詞語之中喔！

斬釘截鐵、迎刃而解、難分難解、不求甚解、游刃有餘

迎刃而解

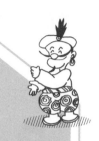

★為甚麼

「迎刃而解」原意是說,劈竹子時,頭幾節一破開,下面的順着刀口自己就裂開了。比喻處理事情、解決問題很順利。

★知識寶庫

這個成語出自晉朝,在司馬炎連續攻克吳國十幾座城池後,有人勸司馬炎罷手。這時杜預則認為當部隊已連連取勝,就像破竹子已經破開前邊的一節,後面的部分碰到刀鋒便會自然而然地分開。司馬炎聽了杜預的建議,很快就滅掉吳國。

★造句範例

只要找到問題的關鍵,困難就會迎刃而解。

順理成章道理多　第10題

只要了解題目的意思，就可以順着邏輯，找出和題目相配合的
成語或四字慣用語，順利猜出答案了！

軍師，你在旁觀戰，這次的
軍事論文一定要寫好！

是

軍事論文

看來這次戰鬥又
是你勝利了！

將軍！

◎有點難嗎？沒關係，給你一點小提示，
　答案就在底下這五個詞語之中喔！

借箸代籌、紙上談兵、空中樓閣、白紙黑字、千軍萬馬

紙上談兵

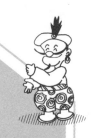

★為甚麼

「紙上談兵」就是在紙面上談論打仗。比喻空談理論，不能解決實際問題。也比喻空談不能成為現實。

★知識寶庫

戰國時期的趙國有個好讀兵書的人叫趙括，張口愛談軍事，自以為天下無敵。但當他真正被派上戰場，卻被秦軍一箭射死，四十多萬趙軍也一下子就被殲滅了。

★造句範例

我們做事不能脫離實際，只會紙上談兵。

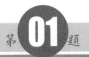
根據題目找出關鍵的字詞，「腦筋急轉彎」，就能組合出令人驚喜的答案喔！

笑死人

父親，我撿到一個元寶，以後我們不用再乞討了！

哈！哈！哈！

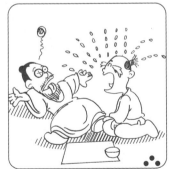

◎有點難嗎？沒關係，給你一點小提示，
　答案就在底下這五個詞語之中喔！

樂極生悲、苦中作樂、起死回生、生不如死、悲從中來

樂極生悲

★為甚麼

「極」就是到了極點。「樂極生悲」指高興過了頭,轉而招致悲傷的事出現。

★知識寶庫

春秋時齊國一個臣子勸愛喝酒的齊威王:「喝酒過量就會失去理智,歡樂過度也會產生悲哀。」

★造句範例

他在生日時與朋友痛飲狂歡,結果卻樂極生悲,在回家途中發生車禍。

語帶雙關妙趣多　第 **02** 題

跋記作序言

◎有點難嗎？沒關係，給你一點小提示，

答案就在底下這五個詞語之中喔！

思前想後、顛三倒四、後來居上、文不對題、本末倒置

本末倒置

★為甚麼

跋記是寫在書、文章後面的短文。序言是寫在書的正式內容之前的短文。

★知識寶庫

「本」的原意是樹根。「末」是指樹梢。「置」的意思是放置。「本末倒置」就是說把事物的主次輕重弄顛倒了。

★造句範例

死記硬背書本的內容而不加以理解是一種本末倒置的作法，這樣是無法獲得好成績的。

根據題目找出關鍵的字詞，「腦筋急轉彎」，就能組合出令人驚喜的答案喔！

十字街頭亮紅燈

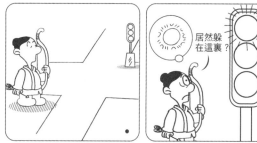

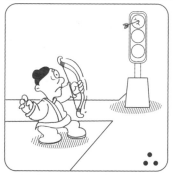

◎有點難嗎？沒關係，給你一點小提示，
答案就在底下這五個詞語之中喔！

燈紅酒綠、三令五申、百無禁忌、令行禁止、不翼而飛

令行禁止

★為甚麼

十字街頭亮了紅燈就表示要停止行走。

★知識寶庫

「令行禁止」就是命令發出時就要立即行動，命令停止就要立即停止。形容執行命令堅決而徹底。

★造句範例

岳飛的部隊軍紀嚴明，令行禁止，上下齊一。

03

根據題目找出關鍵的字詞，「腦筋急轉彎」，就能組合出令人驚喜的答案喔！

訂做衣服

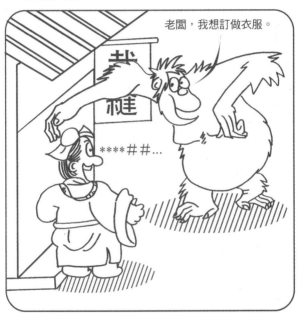

老闆，我想訂做衣服。

裁縫

****##…

◎有點難嗎？沒關係，給你一點小提示，

答案就在底下這五個詞語之中喔！

天衣無縫、捉襟見肘、量體裁衣、繪聲繪影、為人作嫁

量體裁衣

★為甚麼

「量體裁衣」的本意就是按照身材裁剪衣服。比喻按照實際情況辦事。

★知識寶庫

傳說南齊的皇帝為了表示自己對臣子張融的賞識，便把自己的一件衣服送給他，並讓裁縫按張融的身材重新剪裁。張融受寵若驚，深切感受皇恩浩大，從此更加效忠皇帝。

★造句範例

運動需量體裁衣，根據自己的實際情況選擇合適的運動項目。

語帶雙關妙趣多 第05題

根據題目找出關鍵的字詞,「腦筋急轉彎」,就能組合出令人驚喜的答案喔!

請瞎子指路

◎有點難嗎?沒關係,給你一點小提示,

答案就在底下這五個詞語之中喔!

前車之鑑、不恥下問、問道於盲、多多益善、指鹿為馬

問道於盲

★為甚麼
「問道於盲」是說向盲人問路。

★知識寶庫
比喻向一無所知的人求救。

★造句範例
向一個沒有學過數學的人請教數學問題，
簡直就是問道於盲。

05

根據題目找出關鍵的字詞,「腦筋急轉彎」,就能組合出令人驚喜的答案喔!

色盲

◎有點難嗎?沒關係,給你一點小提示,
　答案就在底下這五個詞語之中喔!

黑白分明、燈紅酒綠、不分皂白、青紅皂白、紅男綠女

不分皂白

★為甚麼
「皂白」指黑白，比喻是非。「不分皂白」便是不分黑白、不分是非。

★知識寶庫
「皂」除了肥皂以外，還有一個意思便是黑色。

★造句範例
我們不可以不分皂白地冤枉別人。

06

根據題目找出關鍵的字詞，「腦筋急轉彎」，就能組合出令人驚喜的答案喔！

聲啞

還不趕快讓開，小心我的獅吼功！

@#%***^

他是聲啞和尚。

聲～啞～和～尚～

◎有點難嗎？沒關係，給你一點小提示，
　答案就在底下這五個詞語之中喔！

有口難言、不聞不問、不聲不響、不分皂白、不辨東西

39

不聞不問

★為甚麼

「聾」是指聽不到聲音,「啞」是指無法說出話語。「聾啞」便是既不能聽也無法問。

★知識寶庫

「聞」字從字形上看是「門」裏邊的一隻耳朵,是「聽」的意思。這個成語的字面意思是指既不聽也不問。用來形容一個人對事情毫不關心。

★造句範例

教授專心於科學研究之中,對研究之外的事情一概不聞不問。

根據題目找出關鍵的字詞，「腦筋急轉彎」，就能組合出令人驚喜的答案喔！

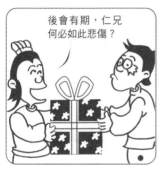

後會有期，仁兄何必如此悲傷？

泣別

我是捨不得這個禮物！

◎有點難嗎？沒關係，給你一點小提示，
答案就在底下這五個詞語之中喔！

依依不捨、不歡而散、不告而別、曲終人散、無醉不歸

答案是

不歡而散

★為甚麼

「泣別」是哭着告別，哭時當然就「不歡」了。

★知識寶庫

「不歡而散」是指因意見不合、言語衝突而不愉快地各自離開。

★造句範例

和朋友相處應該互相寬容，不要因為一些小事鬧得不歡而散。

08

蹺蹺板

◎有點難嗎？沒關係，給你一點小提示，
　答案就在底下這五個詞語之中喔！

此起彼落、高高在上、天壤之別、此消彼長、顧此失彼

此起彼落

★為甚麼

坐蹺蹺板時，這邊起來，那邊下落。

★知識寶庫

這個成語常常用來形容事物連續不斷地發生。也作「此伏彼起」、「此起彼伏」。

★造句範例

精品店裏掛了許多風鈴，一陣微風吹來，叮鈴噹啷的聲音此起彼落。

09

語帶雙關妙趣多　第10題

根據題目找出關鍵的字詞，「腦筋急轉彎」，就能組合出令人驚喜的答案喔！

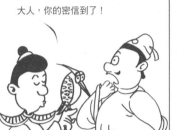

大人，你的密信到了！

傳送密件

#**@@*

◎有點難嗎？沒關係，給你一點小提示，
　答案就在底下這五個詞語之中喔！

不可開交、不可兒戲、不寒而慄、不告而別、不聞不問

不可開交

★為甚麼

機密文件只有收件人才能拆閱，傳送過程中不能打開。

★知識寶庫

「交」的本義是相錯、糾纏。「開」是打開、解開。「不可開交」就是沒法解開或擺脫。形容一個人很忙碌就說「他忙得不可開交」。

★造句範例

小明過生日時請了很多同學來家裏玩，小明的媽媽為了讓大家玩得開心，忙得不可開交。

根據題目找出關鍵的字詞，「腦筋急轉彎」，就能組合出令人驚喜的答案喔！

失物招領

◎有點難嗎？沒關係，給你一點小提示，
　答案就在底下這五個詞語之中喔！

迫不及待、待人接物、路不拾遺、待價而沽、待字閨中

待人接物

★為甚麼
「失物招領」不就是要等待人來拿自己遺失的東西嗎？而「待人接物」的「物」是指人物、人們。這個成語是指跟別人往來接觸。

★知識寶庫
漢代的司馬遷在〈報任少卿書〉中對任少卿說：「往日承蒙您寫信給我，教導我務必慎重地待人接物，並推薦賢能之士。」

★造句範例
進入室內之前先敲門，這是待人接物的基本禮儀。

題目裏提示了某個關鍵的字詞，找出關鍵字詞，再把題目的意思想一想，就可以猜出答案了！

呼吸

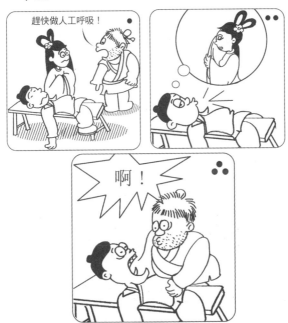

◎有點難嗎？沒關係，給你一點小提示，
　答案就在底下這五個詞語之中喔！

三長兩短、吐故納新、刻不容緩、唯利是圖、劍拔弩張

吐故納新

★為甚麼
人呼吸時吐出濁氣，吸進清新空氣，就是「吐故納新」。

★知識寶庫
「吐故納新」原本是道家養生的方法，現多用來比喻揚棄舊的、不好的事物，吸收新的、好的事物。

★造句範例
他在工作十年之後決定出國遊學，吐故納新之後再回工作崗位衝刺。

題目裏提示了某個關鍵的字詞，找出關鍵字詞，再把題目的意思想一想，就可以猜出答案了！

飛雪

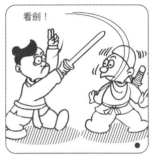

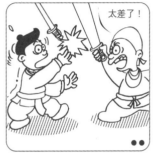

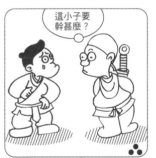

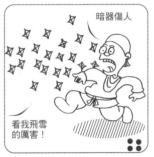

◎有點難嗎？沒關係，給你一點小提示，

答案就在底下這五個詞語之中喔！

天花亂墜、不分皂白、冰凍三尺、鋪天蓋地、冷若冰霜

天花亂墜

★為甚麼

雪花從空中紛紛飛落,就是「天花亂墜」。

★知識寶庫

梁武帝時,有個和尚講經誠懇,感動了上天,天上紛紛落下花來。「天花亂墜」形容說話有聲有色,極其動聽。多指說話誇張而不符合實際。

★造句範例

不論推銷員將他的產品說得怎樣天花亂墜,顧客也還是不為所動。

題目裏提示了某個關鍵的字詞，找出關鍵字詞，再把題目的意思想一想，就可以猜出答案了！

疊羅漢

我來也！

快閃！

啊！

◎有點難嗎？沒關係，給你一點小提示，

答案就在底下這五個詞語之中喔！

後來居上、危如累卵、岌岌可危、搖搖欲墜、錦上添花

後來居上

★為甚麼

人上疊人，後疊的人反而在上面。

★知識寶庫

「後來居上」是說後來的超過先前的。又用來稱讚後起之秀超過前輩。

★造句範例

建平雖然比同學晚入學半年，但卻後來居上，在期末獲得了好成績。

03

題目裏提示了某個關鍵的字詞，找出關鍵字詞，再把題目的意思想一想，就可以猜出答案了！

哥哥怕弟弟

◎有點難嗎？沒關係，給你一點小提示，
　答案就在底下這五個詞語之中喔！

難兄難弟、後生可畏、後來居上、兄友弟恭、稱兄道弟

後生可畏

★為甚麼

弟弟比哥哥晚生，所以是「後生」。

★知識寶庫

「後生」指年輕人、後輩；「畏」是敬畏。「後生可畏」的意思是年輕人能超過前輩，是值得敬畏的。

★造句範例

看到這個年僅十五歲的少年在國際象棋比賽中得到第一名，人們不由得感歎後生可畏。

04

題目裏提示了某個關鍵的字詞，找出關鍵字詞，再把題目的意思想一想，就可以猜出答案了！

我是仙人

◎有點難嗎？沒關係，給你一點小提示，
　答案就在底下這五個詞語之中喔！

高不可攀、大言不慚、自命不凡、自說自話、自信滿滿

自命不凡

★為甚麼

認為自己不是凡人？不就是「自命不凡」？

★知識寶庫

「自命」就是自認為。「凡」是平凡。「自命不凡」就是自以為了不起，形容高傲自負的態度。

★造句範例

他是個自命不凡的人，很少接受別人的意見。

05

愛好跳傘

◎有點難嗎？沒關係，給你一點小提示，

答案就在底下這五個詞語之中喔！

不翼而飛、三長兩短、高不可攀、天花亂墜、喜從天降

喜從天降

★為甚麼
愛好就是喜歡，跳傘則是從天而降。

★知識寶庫
這個成語的「喜」是喜事、吉祥的好事。喜事從天上掉下來，比喻突然遇到意想不到的好事。

★造句範例
他出於好心買了張彩券，想不到喜從天降，竟然中了大獎。

06

題目裏提示了某個關鍵的字詞，找出關鍵字詞，再把題目的意思想一想，就可以猜出答案了！

愛好旅遊

◎有點難嗎？沒關係，給你一點小提示，

　答案就在底下這五個詞語之中喔！

不安於室、滿載而歸、足不出戶、走馬看花、喜出望外

喜出望外

★為甚麼

愛好旅遊不就是喜歡出門，到外面四處張望？

★知識寶庫

「望」是希望、意料。「喜出望外」的意思是指一個人因為沒有意料到的好事而感到高興。

★造句範例

闊別已久的表姊突然出現在我面前，讓我喜出望外。

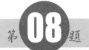
題目裏提示了某個關鍵的字詞，找出關鍵字詞，再把題目的意思想一想，就可以猜出答案了！

宣傳車上演節目

◎有點難嗎？沒關係，給你一點小提示，
　答案就在底下這五個詞語之中喔！

載歌載舞、文以載道、前車之鑑、重蹈覆轍、千載難逢

載歌載舞

★為甚麼
宣傳車上表演不就是載着人在上面又唱歌又跳舞嗎？

★知識寶庫
「載」在這裏的意思相當於「一邊……一邊……」。「載歌載舞」是說一邊唱歌一邊跳舞，形容盡情歡樂。

★造句範例
在耶誕晚會上，大家載歌載舞，好不快樂！

08

題目裏提示了某個關鍵的字詞，找出關鍵字詞，再把題目的意思想一想，就可以猜出答案了！

路碑

XX 到此一遊！

◎有點難嗎？沒關係，給你一點小提示，
　答案就在底下這五個詞語之中喔！

人云亦云、一日千里、楚河漢界、刻不容緩、文以載道

文以載道

★為甚麼
路碑上的文字不就是用來標明道路或地名嗎？

★知識寶庫
「載」就是裝載，引伸為闡明；「道」指道理，泛指思想。「文以載道」指文章是用來說明道理、表達思想。

★造句範例
寫作要有充實的內容，文以載道，反映社會的現實問題。

09

題目裏提示了某個關鍵的字詞，找出關鍵字詞，再把題目的意思想一想，就可以猜出答案了！

刺繡

秦王，拿命來！

◎有點難嗎？沒關係，給你一點小提示，
答案就在底下這五個詞語之中喔！

絲絲入扣、穿針引線、錦上添花、花樣百出、栩栩如生

錦上添花

★為甚麼

「錦上添花」就是在有彩色花紋的錦緞上再繡花。

★知識寶庫

比喻好上加好，美上添美。

★造句範例

他的表演使這場晚會錦上添花。

10

題目裏提示了某個關鍵的字詞，找出關鍵字詞，再把題目的意思想一想，就可以猜出答案了！

無弦琴

◎有點難嗎？沒關係，給你一點小提示，
　答案就在底下這五個詞語之中喔！

一絲不掛、沉默是金、樂在其中、一息尚存、苦中作樂

答案是

一絲不掛

★為甚麼

琴上沒有任何一根絲弦，所以是「一絲不掛」。

★知識寶庫

「一絲不掛」原是佛教用來比喻人來到世界時沒有一絲牽掛。後指人赤身裸體，沒有穿衣服。

★造句範例

小朋友脫得一絲不掛地在河邊戲水。

無中生有想像多　第 01 題

找找看，從題目沒說出來的部分找出關鍵的字詞，就能組成
讓人會心一笑的答案喔！

前鋒

父親，我前去打探打探！

千萬小心！

◎有點難嗎？沒關係，給你一點小提示，
　答案就在底下這五個詞語之中喔！

銳不可當、迎刃而解、思前想後、勇往直前、首當其衝

首當其衝

★為甚麼

前鋒指打仗時的先鋒或籃球、足球等球類比賽中主要擔任進攻的隊員，必須帶頭衝鋒。

★知識寶庫

「當」是承擔、承受；「衝」是要衝，交通要道。「首當其衝」比喻最先受到攻擊或遭到災難。

★造句範例

身為班長，他在開會首當其衝受到了批評。

找找看，從題目沒說出來的部分找出關鍵的字詞，就能組成讓人會心一笑的答案喔！

彈簧

◎有點難嗎？沒關係，給你一點小提示，
答案就在底下這五個詞語之中喔！

此起彼落、忐忑不安、七上八下、百折不撓、能屈能伸

能屈能伸

★為甚麼
彈簧在外力作用下可以拉長也可以壓扁，除去外力後又能恢復原狀。

★知識寶庫
「能屈能伸」本意是能彎曲也能伸直。現在常用來指一個人在失意時能忍耐，在得志時不驕傲。

★造句範例
大丈夫能屈能伸，一點挫折不算甚麼。

無中生有想像多

找找看，從題目沒說出來的部分找出關鍵的字詞，就能組成讓人會心一笑的答案喔！

篩子

◎有點難嗎？沒關係，給你一點小提示，
答案就在底下這五個詞語之中喔！

漏洞百出、瑕不掩瑜、疏而不漏、汰舊換新、大而無當

漏洞百出

★為甚麼

篩子是用竹條等編成的、有許多小孔的器具，可以把細碎的東西漏下去，把較粗、成塊的留在上頭。

★知識寶庫

「漏洞」指不周密的地方。「漏洞百出」比喻說話、寫文章或做事破綻很多。

★造句範例

這個魔術表演真是漏洞百出。

03

無中生有想像多　第**04**題

找找看，從題目沒說出來的部分找出關鍵的字詞，就能組成讓人會心一笑的答案喔！

狗咬狗

◎有點難嗎？沒關係，給你一點小提示，
答案就在底下這五個詞語之中喔！

一口咬定、勢均力敵、漁翁得利、同室操戈、犬牙交錯

犬牙交錯

★為甚麼

狗咬狗，牙齒互相交錯，所以是「犬牙交錯」。

★知識寶庫

「錯」是交叉、錯雜。「犬牙交錯」比喻交界線很曲折，像狗牙那樣參差不齊。也比喻情況複雜。

★造句範例

這一帶山勢犬牙交錯，非常複雜。

04

找找看，從題目沒說出來的部分找出關鍵的字詞，就能組成
讓人會心一笑的答案喔！

美夢

◎有點難嗎？沒關係，給你一點小提示，
　答案就在底下這五個詞語之中喔！

鏡花水月、夜長夢多、栩栩如生、異想天開、好景不長

好景不長

★為甚麼
夢境往往比現實甜美，醒來時卻都不見了。

★知識寶庫
「好景不長」就是說美好的光景不能長久，是對消逝的往日美好光景表示惋惜哀傷。

★造句範例
禮品店生意很好，張老闆暗自高興。可是好景不長，對面又開張一家新店，搶走他許多生意。

找找看，從題目沒說出來的部分找出關鍵的字詞，就能組成讓人會心一笑的答案喔！

跳傘着陸

人哪兒去了？

I am here

◎有點難嗎？沒關係，給你一點小提示，
　答案就在底下這五個詞語之中喔！

不翼而飛、冉冉上升、腳踏實地、一飛沖天、落井下石

腳踏實地

★為甚麼

跳傘後由空中回到陸地，不就是「腳踏實地」了嗎？

★知識寶庫

「腳踏實地」常比喻做事踏實、認真。

★造句範例

學習需要腳踏實地，不能妄想一步登天。

06

找找看，從題目沒說出來的部分找出關鍵的字詞，就能組成
讓人會心一笑的答案喔！

打針不可分心

◎有點難嗎？沒關係，給你一點小提示，
　答案就在底下這五個詞語之中喔！

全神貫注、引人注目、一心二用、穩紮穩打、緊迫盯人

全神貫注

★為甚麼
打針不可分心，要集中精力注射。

★知識寶庫
在這個成語裏「貫注」是集中的意思。
「全神貫注」就是全部精神集中在一點
上。形容注意力高度集中。

★造句範例
大家都全神貫注地看着電視，連廚房裏的
水甚麼時候燒開了都不知道。

07

無中生有想像多 第08題

找找看，從題目沒說出來的部分找出關鍵的字詞，就能組成讓人會心一笑的答案喔！

一手拿針，一手拿線

◎有點難嗎？沒關係，給你一點小提示，
答案就在底下這五個詞語之中喔！

躍躍欲試、望眼欲穿、不知所措、天衣無縫、穿針引線

望眼欲穿

★為甚麼

一手拿針，一手拿線，不正是看着針眼想把線穿過去嗎？

★知識寶庫

「望眼欲穿」這個成語的意思是指眼睛都要望穿了。形容盼望殷切。

★造句範例

父母望眼欲穿地盼望着自己的孩子能夠回家團圓。

08

了解題目的內容或背後的故事，就能順利猜出符合題目的成語
或慣用語。

雲長娶媳嫁女

◎有點難嗎？沒關係，給你一點小提示，
　答案就在底下這五個詞語之中喔！

不翼而飛、關關雎鳩、雙喜臨門、錦上添花、關門大吉

關門大吉

★為甚麼
雲長就是《三國演義》裏的關羽。他又是娶媳婦又是嫁女兒，不是大喜事嗎？

★知識寶庫
「關門大吉」並不是一件好事，通常是指一家店或一家企業破產、倒閉了。

★造句範例
這家飯店的衞生狀況不合格，所以開張兩個月就被迫關門大吉。

01

了解題目的內容或背後的故事，就能順利猜出符合題目的成語或慣用語。

武大郎設宴

◎有點難嗎？沒關係，給你一點小提示，
　答案就在底下這五個詞語之中喔！

高朋滿座、武松打虎、三寸金蓮、賀客盈門、門可羅雀

高朋滿座

★為甚麼

武大郎是《水滸傳》裏一個身材矮小的人。他的朋友都比他高，所以他設宴請客就是「高朋滿座」。

★知識寶庫

「高朋」在成語裏是指尊貴的客人，是對來賓的尊稱。「高朋滿座」這個成語是指到來的賓客將座位都坐滿了，形容客人很多。

★造句範例

這位作家很好客，家裏常常是高朋滿座，賓客如雲。

了解題目的內容或背後的故事，就能順利猜出符合題目的成語或慣用語。

《聊齋志異》

◎有點難嗎？沒關係，給你一點小提示，
　答案就在底下這五個詞語之中喔！

牛鬼蛇神、牛頭馬面、狐羣狗黨、神佛滿天、鬼話連篇

鬼話連篇

★為甚麼

《聊齋志異》是清代作家蒲松齡寫的一本書，裏面有很多關於妖精和鬼怪的故事。我們大家很熟悉的〈倩女幽魂〉就出自這本書。

★知識寶庫

「鬼話連篇」是指不真實的話一篇接着一篇。形容謊話不斷。也指不斷胡亂說話。

★造句範例

他總是鬼話連篇，再沒有人相信他了。

03

語文力大考驗

一、選擇：請選擇下面最合適的成語填在括弧裏。

1. 每當節日到來，我家總是（　　　　）熱鬧非凡。

 （待人接物、有聲有色、高朋滿座）

2. 他辦事總是粗心大意，常常（　　　　）。

 （絲絲入扣、漏洞百出、犬牙交錯）

3. 她天天（　　　　）地盼望兒子歸來。

 （望洋興歎、望眼欲穿、高瞻遠矚）

4. 張校長為新生入學的事忙得（　　），你們還是改天來找他吧。

 （不可開交、置之腦後、不可捉摸）

5. 員工都很討厭這個老闆，因為他常常（　　　　）地臭罵員工。

 （不聞不問、不可捉摸、不分皂白）

6. 他明明沒寫作業，卻一會兒說是忘了帶，一會兒又說是弄丟了，真是（　　　　）。

 （空洞無物、鬼話連篇、引人入勝）

7. 節日慶典上，大家（　　　　　），
沉浸在歡樂的氣氛中。
（有聲有色、載歌載舞、七拼八湊）

二、填空：將下列成語補充完整

1. 紙（　　）談（　　）
2. 本（　　）倒（　　）
3. 載（　　）載（　　）
4. （　　）拔（　　）張
5. 天花（　　）（　　）
6. 不合（　　）（　　）
7. 不（　　）不（　　）
8. （　　）從（　　）降
9. 能（　　）能（　　）
10.高（　　）滿（　　）

三、換詞：請把下面句子中畫線部分換成
合適的成語

1. 那天，我和同學<u>一起唱歌跳舞</u>，過得非
常快樂。（　　　）
2. 那次車禍已經過去兩年了，可現在回想
起來，我依然會<u>不冷的時候都要發抖</u>。
（　　　）
3. 我們要用學過的知識來解決實際的問
題，<u>不能只在紙面上談論打仗</u>。（　　）

習題答案

一：

1.高朋滿座 2.漏洞百出 3.望眼欲穿

4.不可開交 5.不分皂白 6.鬼話連篇

7.載歌載舞

二：

1.紙上談兵 2.本末倒置 3.載歌載舞

4.劍拔弩張 5.天花亂墜 6.不合時宜

7.不聞不問 8.喜從天降 9.能屈能伸

10.高朋滿座

三：

1.載歌載舞 2.不寒而慄 3.紙上談兵

4.言過其實 5.暢所欲言

4.儘管他左顧右盼殷勤招呼賓客：「有需要就儘管告訴我，不必客氣。」但總覺得氣氛尷尬，（　）

5.我很勤奮，向來不會落在別人的後頭，（　）。難怪別人笑我。

語文遊戲真好玩 04

猜猜謎學成語❷

作　者：史遷
負責人：楊玉清
總編輯：徐月娟
編　輯：陳惠萍、許齡允
美術設計：游惠月

出　版：文房(香港)出版公司
2017年4月初版一刷
定　價：HK$30
ISBN：978-988-8362-93-6

總代理：蘋果樹圖書公司
地　址：香港九龍油塘草園街4號
　　　　華順工業大廈5樓D室
電　話：(852) 3105 0250
傳　真：(852) 3105 0253
電　郵：appletree@wtt-mail.com

發　行：香港聯合書刊物流有限公司
地　址：香港新界大埔汀麗路36號
　　　　中華商務印刷大廈3樓
電　話：(852) 2150 2100
傳　真：(852) 2407 3062
電　郵：info@suplogistics.com.hk